U0044647

醫院也瘋狂 7

CRAZY HOSPITAL 7

作者：林子堯 (雷亞)、梁德垣 (兩元)

雷亞信箱：laya.laya@msa.hinet.net (合作事宜)

雷亞 LINE：layasword

網站：http://www.laya.url.tw/hospital

臉書：醫院也瘋狂

協力：Yuting 郁婷

校對：林組明、洪大、小殘、何錦雲

題字：黃崑林老師

出版：大笑文化有限公司

經銷：白象文化事業有限公司

白象電話：04-22652939 分機 300

白象地址：台中市南區美村路二段 392 號

初版一刷：2017 年 07 月

定價：新台幣 150 元

ISBN：9789869410854

醫院也瘋狂7

雷亞+兩元

f 醫院也瘋狂 🔍

【感恩致謝】

- 【感謝支持】：向購買的人說聲謝謝，台灣本土原創漫畫因你們的支持而茁壯。

- 【感謝醫療人員】：向台灣辛勞的醫療人員致敬，希望這本漫畫能為大家帶來歡笑，也讓民眾能更了解醫護人員的酸甜苦辣與心聲。

- 【感謝機構】：謝謝文化部、桃園市政府文化局和動漫界各位先進們的指導與鼓勵。感謝長久以來千業印刷、白象文化、大笑文化和無厘頭動畫等單位的協助。

- 【感謝校稿】：感謝老爸、洪大、錦雲和小殘等人協助校對。

- 【感謝同仁】：感謝雷亞診所、桃園療養院、台大醫院、中國醫藥大學、聖保祿醫院、迎旭診所和陳炯旭診所大家的指導與照顧。

- 【感謝連載】：感謝中國醫藥大學《中國醫訊》、台北榮總《癌症新探》、《精神醫學通訊》、《聯合新聞元氣網》、《國語日報》連載醫院也瘋狂。

- 【感謝顧問】：感謝蘇泓文醫師、許政傑醫師、王舜禾醫師、林典佑醫師、鄭百珊醫師、黃峻偉醫師、羅文鍵醫師、徐鵬傑醫師、張瑞君醫師、卓怡萱醫師、王威仁醫師、吳威廷醫師、洪國哲醫師、洪浩雲醫師、賴俊穎醫師、林岳辰醫師、林義傑醫師、武執中醫師、王怡之藥師、周昕璇醫師、康培逸醫師、MicroGG 醫師、米 88 藥師、王庭馨護理師等人。

- 【感謝親友】：最後要感謝我的家人、同事、師長及親朋好友，我若有些許成就，來自於他們。

【團隊榮耀與肯定】

得獎與肯定：
- 2013 榮獲文化部藝術新秀
- 2014 出版台灣第一部本土醫院漫畫
- 2014 新北市動漫競賽優選
- 2014 漫畫最高榮譽【金漫獎】入圍 （第 1 集）
- 2014 自殺防治漫畫全國第一名
- 2014 主題曲榮獲文創之星全國第三名及最佳人氣獎
- 2015 漫畫最高榮譽【金漫獎】入圍 （第 2、3 集）
- 2015 榮獲第 37 屆國家中小學優良課外讀物
- 2015 動畫主題曲【醫院也瘋狂】近百萬人次觸及
- 2015 新北市動漫競賽第二名
- 2015 全國十大傑出青年入圍
- 2015 新北市動漫競賽優選
- 2016 漫畫最高榮譽【金漫獎】首獎 （第 4 集）
- 2016 當選全國十大傑出青年
- 2016 榮獲第 38 屆國家中小學優良課外讀物

參展：
- 2014 日本「手塚治虫紀念館」交換創作
- 2015 桃園國際動漫展
- 2015 日本東京國際動漫展交流
- 2015 桃園藝術新星展
- 2015 亞洲動漫創作展 PF23
- 2016 桃園國際動漫展
- 2016 台灣世貿書展
- 2016 開拓動漫祭 FF28
- 2017 開拓動漫祭 FF29
- 2017 義大利波隆那書展
- 2017 開拓動漫祭 FF30

聯合熱情推薦

「用戲謔趣味的方式來描述嚴肅的醫療議題，一本讓你笑中帶淚的醫療漫畫。」

——柯文哲（台北市市長、外科醫師）

「雷亞用自嘲幽默的角度畫出台灣醫護人員的甘苦談，莞爾之餘也讓大家發現：原來許多基層醫護人員不是養尊處優的天龍人，而是蠟燭兩頭燒的血汗勞工啊！」

——蘇微希（台灣動漫畫推廣協會理事長）

「台灣現在還能穩定出書的漫畫家已經是稀有動物了，尤其還是身兼醫生身分就更難得了，這還有什麼話好說，一定要大力支持！」

——鍾孟舜（台北市漫畫工會理事長）

「能堅持漫畫創作這條路的人不多，尤其雙人組的合作更是難得，醫師雷亞加上漫畫家兩元的組合，合力創造出百分之兩百的威力，從作品中，你一定可以感受到他們倆對於漫畫的堅持與熱情啊！」

——曾建華（不熱血活不下去的漫畫家）

6

「生活需要智慧也需要幽默，《醫院也瘋狂》探索了杏林趣談，也反諷了專業知能，角色的生命活化了思維空間。漫畫呈現不一樣的敘事形式，創意蘊含於方寸之間，值得玩味。」

——謝章富（台灣藝術大學教授）

「創作能力，是種令人羨慕的天賦，但我更佩服的，是能善用天賦去關心社會、積極努力去讓生活中的人事物乃至於世界變得更美好的人，而子堯醫師，就是這樣的人。」

——賴麒文（無厘頭動畫創辦人）

「欣聞子堯獲頒十大傑出青年榮譽，細數過往的佳言懿行，可謂實至名歸！記得當年第一集醫院也瘋狂出版的時候，醫療崩壞議題才剛獲得媒體關注，如今醫界的許多改革已經可以獲得民眾大力支持，子堯的漫畫與作為功不可沒。感謝子堯，讓社會大眾更了解醫界的現況，也請各位繼續支持子堯的創作與醫療改革。」

——好運羊（外科醫師）

「居然出到第七集了，實在太有才！十大傑出青年雷亞及金漫獎得主兩元再次聯手出擊！必屬佳作！」

——急診女醫師小實學姊（急診主治醫師）

推薦序（黃榮村）

善良熱情的醫師才子

子堯對於創作始終充滿鬥志和熱情，這些年來他的努力逐漸獲得大家肯定，他獲得文化部藝術新秀、文創之星競賽全國第三名和最佳人氣獎、入圍台灣漫畫最高榮譽「金漫獎」、還被日本譽為是「台灣版的怪醫黑傑克」，相當厲害。他不斷創下紀錄、超越過去的自己，並於2016年當選「全國十大傑出青年」，身為他過去的大學校長，我與有榮焉。他出版的本土醫院漫畫《醫院也瘋狂》，引起許多醫護人員共鳴。我認為漫畫就像是在寫五言或七言絕句，一定要在短短的框格之內，交待出完整的故事，要能有律動感，能諷刺時就來一下，最好能帶來驚奇，或最後來一個會心的微笑。

醫學生在見實習時有幾個特質，是相當符合四格漫畫特質的：包括苦中作樂、想

8

辦法紓壓、培養對病人與周遭事物的興趣及關懷、團隊合作解決問題、對醫療體制與訓練機制的敏感度且作批判。

子堯在學生時，兼顧專業學習與人文關懷，是位多才多藝的醫學生才子，現在則是一位對人文有敏銳觀察力的精神科醫師。他身懷藝文絕技，在過去當見習醫學生期間偶試身手，畫了很多漫畫，幾年後獲得文化部肯定，頗有四格漫畫令人驚喜的效果，相信日後一定會有更多令人驚豔的成果。我看了子堯的四格漫畫後有點上癮，希望他日後能成為醫界一股清新的力量，繼續為我們畫出或寫出更輝煌壯闊又有趣的人生！

黃榮村

前中國醫藥大學校長

前教育部部長

9

推薦序（陳快樂）

才華洋溢的熱血醫師

在我擔任衛生署桃園療養院院長時，林子堯是我們的住院醫師，身為林醫師的院長，我相當以他為傲。林醫師個性善良敦厚、為人積極努力且才華洋溢，被他照顧過的病人都對他讚譽有加，他讓人感到溫暖。林醫師行醫之餘仍繫心於醫界與台灣社會，利用有限時間不斷創作，迄今已經出版了多本精神醫學衛教書籍、漫畫和繪本，而這本《醫院也瘋狂》第七集，更是許多人早已迫不及待要拜讀的大作。

《醫院也瘋狂》利用漫畫來道盡台灣醫護的酸甜苦辣、悲歡離合及爆笑趣事，讓醫護人員看了感到共鳴，而民眾也感到新奇有趣。林醫師因為這系列相關作品，

陸續榮獲文化部藝術新秀、文創之星大賞與金漫獎首獎，相當令人讚賞。現在他更當選全國十大傑出青年，並擔任雷亞診所的院長，非常厲害。

另外相當難得的是，林醫師還是學生時，就將自己的打工所得捐出，成立「舞劍壇創作人」，舉辦各類文創活動及競賽來鼓勵台灣青年學子創作，且他一做迄今就是十七年，現在很少人有如此高度關懷社會文化之熱情。如今出版了這本有趣又關心基層醫護人員的漫畫，無疑是讓林醫師已經光彩奪目的人生，再添一筆風采。

陳快樂

前心理及口腔健康司司長

前桃園療養院院長

人物介紹

政傑

體格強壯，充滿正義感。

雷亞

個性粗枝大葉、反應遲鈍，常會做出無厘頭的搞笑事情、愛吃。

LD

冷靜精明，總是副酷臉。

歐君

火爆小辣椒，聰明伶俐、個性火爆。

歐羅

個性豪爽、虎背熊腰，喜歡摔角和打扮成假面騎士。

龜

總是笑臉迎人，喜歡打排球。

皮卡

羽扇綸巾，風流倜儻，文學造詣高，喜歡吟詩作對。

周哥

足智多謀，電腦天才。

蘇董

服裝黑白分明，精通情報蒐集。

院長－金老大

醫院院長，個性喜怒無常、滿口仁義道德卻常壓榨基層醫護人員。口頭禪是「你們這些醫師沒醫德！」

金老大年輕時是台灣外科「三大神刀」之一，後來歷經一連串可怕事件後，外表與個性都產生了劇烈改變。

急診－龍主任

個性剛烈正直，身懷絕世武功。

精神科－崔醫師

心思縝密、沉穩內斂，喜愛養蛇。

外科－丁丁主任

外科主任，舌燦蓮花、好大喜功、嗜酒如命。

護理師－雅婷

新手護理師，心地善良溫柔。

護理師－欣怡

資深護理人員，個性直率不畏惡勢力。

藥商－謎零

神祕女子，時常向醫院推銷藥物或器材。

外科－總醫師

個性陰沉冷酷，一直升不上主治醫師，大家都忘記他真實名字。歷經某次爆炸受傷後，髮型改為長馬尾。

內科－李醫師

混血金髮帥哥，帥氣輕佻，個性好色。

加藤醫師

個性幽默風趣，醫學生們喜愛的學長，刀法出神入化，總是穿著開刀服和戴口罩。

第七集出版了

林醫師你怎麼這麼激動？我們不是已經出版到第七集了嗎？

鳴～

我是感動你終於有一集沒有拖稿了！

……

畫漫畫卻沒拖稿，我愧對全天下的漫畫家。

你到底是多愛拖稿啦！

切腹

14

二桃殺三士

你好可憐

沒有的東西

奧先生，你不要再抽菸和喝酒了！檢查顯示幾乎所有病你都有了，心肝脾肺腎都有問題。

……

醫師，那些問題我之前早就知道啦，但人生苦短，需及時行樂啊！

呼嚕呼嚕

……

嗝，說看看有沒有哪些東西是我沒有的。

這樣啊…沒有的東西……

驚!!!

你快要沒有命了。

有酒味

經驗老道

就是你

是總醫師啊,有啥事?我很忙。

丁主任請教一下,有一位酗酒病人,肝指數破五百、超音波顯示肝臟已經纖維化,但還是不斷酗酒怎麼辦?

這種小事也要來煩我!這種病人遲早會肝癌死掉啦!讓他簽不急救同意書DNR,準備器官捐贈啦!

好的,請簽名。

爭論

金院長，這是我們的最新科技：醫療防暴專用、UV抗紫外線抗藍光、刀槍不入奈米安全帽，歡迎醫院採購。

……

不安全

碰！！

死光頭，你幹嘛把安全帽那麼大力摔在地上，會摔壞啦！

唷！剛誰說這安全帽刀槍不入啊？怎麼一摔就壞啊？

果然是老董……

這是我的
新年願望！

柯P的字
好醜…

醫師字醜

林醫師，為啥醫
師的字都那麼潦
草啊？畢卡索？

這個嘛…雖然不能
以偏概全，但還是
有些可能原因的。

首先，因為醫師通常都很忙碌
，寫字趕時間就常【鬼畫符】。
還有，就是現在醫院都用電腦
醫令系統，很少有寫字機會。

這樣啊…

我過去曾經在急診寫【測酒精】
，結果護理師很緊張跑來問我
幹嘛【測海豹】呢！呵呵～

這兩個詞也
差太多了吧！

23

皮膚科

周哥，皮膚科是目前醫界最夯的志願，也號稱是最難考上的科別，為啥啊？

可能原因有幾點：
1. 皮膚科通常不太需要晚上值班，生活品質較好。
2. 皮膚科疾病通常風險較低。
3. 皮膚科有許多美容和保養相關的自費產品。

聽起來好棒，那要怎樣才能當皮膚科醫師！

那要在學校的時候就認真讀書考書卷獎，在皮膚科實習時，要展現高度熱忱和倫理道德，之後應徵就

就會上了嗎？！

就還是很難上，因為很多政商名流或醫界大老會去關說。

越!!

24

本次醫院評鑑要考醫學生判讀Ｘ光片，了解大家的臨床能力。

見風轉舵

這病人看起來體型很胖，脂肪很多，有點心臟肥大，應該是個不太愛動的胖子，而且吸氣沒吸飽導致Ｘ光片品質不好，或許還有理解力不佳的問題。

哇！名偵探歐君好厲害喔！

咳咳…事實上這是我剛剛拍的Ｘ光片。

啊哈！我昨天值班沒睡眼睛花，再仔細看一下這張Ｘ光的主人真是天生筋骨精奇、虎背熊腰和氣宇軒昂呢！

是吧！！

狗腿。

最佳實習醫師

第
一
次

醫師我是第一次受
傷要被縫，很害怕。

不用害怕！我
完全能體會你
第一次擔心的
感受。

LD醫師你真
有同理心！

因為…我也
是第一次縫。

你的病很嚴重，需要馬上開刀，不然會死，需要50萬。

50萬?!

增值

丁丁主任，最近我畫作沒有賣出，醫療費能先讓我用畫作賒帳嗎？

……

唉，畢竟醫者父母心啊…好吧，你的畫作全給我吧。

真的嗎?!丁主任你真是太有醫德了！

因為你馬上就要死了，我想你的畫作應該之後會增值喔！

碰!

嘻嘻嘻…

崔醫師，我希望心理諮商能夠小心撫平我幼小心靈的創傷…

你說說看…

我覺得同事都誤解我，我對他們可以說是視如己出、愛屋及烏。

還有呢？

嗚嗚，結果他們反而聯合霸凌我，完全不尊重我的專業，我壓力大到掉頭髮…

呃…時間到了

你說這樣一小時要收2500元?!我是院長當然免費啦！大家要共體時艱!!

……

諮商

人形鳳梨

一半

老公，下個月加藤醫師要幫我切除良性腫瘤，你覺得開刀排第幾台刀比較好？

應該是第一台吧！那時候的醫護人員應該最有體力和最有精神，比較不會開錯刀。

第幾台刀

吾女啊，根據我的經驗，最後一台刀最安全，因為醫師開刀通常會越來越順，跟大便一樣。

原來如此

寶貝啊，我不確定，但靠近吃飯時間的刀不要排，因為醫師低血糖或急著吃飯容易出錯。

好的！

加藤醫師我不敢開了，為啥每一台刀聽起來都有問題?!

？

← 手術同意書

嚴以待人

送禮

差別待遇

丁主任我前幾天車禍骨折，現在加上頭暈嘔吐…

沒事的，打斷手骨顛倒勇！吃點藥就好，下一位——

丁主任我最近胸悶…

你心臟有問題，來！把衣服脫掉我檢查一下！

丁主任我最近沒睡飽頭昏，核磁共振檢查幫我排一下。

老丁！我最近沒睡飽頭昏，核磁共振檢查幫我排一下。

遵命！楊前顧問！一切包在小的身上！

丁主任我剛在開刀房被你用手術刀劃傷，病人有B型肝炎，我要跑針扎流程！

你自己手腳笨拙閃太慢，沒割斷手不錯了，快去！

補充：所謂針扎流程，是指被針頭扎傷後，醫院制定的處理流程，包括驗血、追蹤和可能的預防性投藥。

最近驚爆【冠脂妥】偽藥事件，我就藉機來衛教關於高血脂的知識。

嘿嘿，我好久沒出場了。

血脂肪包括了三酸甘油脂TG、好膽固醇HDL和壞膽固醇LDL，其中LDL和TG容易造成血管狹窄。

幹嘛看我？是LDL，不是LD！

LDL，不是LD！

......

藐視的眼神

短期間內或許不會怎樣，但經年累月下來會增加高血壓、心臟病和中風風險喔！

驚一！！

中、中風？！

LD你這禽獸，我們絕交吧！沒想到你是那麼壞的人，竟然害大家中風，哼。

怒一！！

喂！就已經說了是LDL，不是LD了啊！

咳咳，有鑑於第六集發現很多同學不認識我，因此第七集我開始為大家上課。

存在感薄弱

上課吵什麼吵！你們這群屁孩醫學生成何體統?!我不發威你當我是病貓啊?!你們知道我是誰嗎？

你是新來的工友嗎？趁老師還沒來趕快先打掃一下。

不…我不是工友啊…

38

副院長之怒

退化性關節炎

阿伯你膝蓋軟骨磨損嚴重，還有退化性關節炎。

真的嗎?!那怎麼辦?!

以後登山可以用護膝和登山杖來減輕膝蓋負擔喔！

另外，運動增加肌力和減重都可以改善症狀，嚴重的話再考慮關節注射或開刀囉！

謝謝醫師！我要趕快開始保養膝蓋了！

給兩元就好

唉啊!吃飯忘記帶錢包了!

腦閣的金魚腦又發作了…

不好意思…這餐我可以先用【醫院也瘋狂】漫畫當作抵押,之後來還嗎?

此人隨身攜帶漫畫

哈!林醫師沒關係啦!你是老顧客,這餐我請你們啦!

真的嗎!?這怎麼好意思?!老闆娘你人真好!

不用不好意思啦,你漫畫一本150元,說起來還是我賺到了喔!

是嗎?那這樣好了,我再給你兩本漫畫,我再外帶兩碗滷肉飯。

艾利手刀

腦閣你到底在想什麼啊!!!

比病

光頭男！雅婷已經因為過勞得到【憂鬱症】了，你還不讓她休息！

要比有病是吧！你們集體霸凌我，讓我壓力大到頭髮都掉光還失眠，我還要跟你們要精神賠償呢！

你本來就沒頭髮吧！你對我大吼讓我得到【創傷後壓力疾患】！

管理你們這些沒醫德的草莓員工才讓我壓力大到變【多重人格】！

⋯別看我，不是我開的診斷證明書。

43

19世紀─街頭

21世紀─街頭

時代不同

19世紀─吃草

21世紀─吃草

44

反璞歸真

主啊，謝謝祢賜給我們中餐吃。

醫護中餐

神啊，謝謝祢讓我們今天有吃到便當。

雖然已經冷掉但還是好好吃！

聖光啊！！

哇，今天的點滴不錯喝，雅婷要不要喝看看？

加藤醫師你要吃點正餐啦！

哎呦～

學姊，你中午訂的珍奶都還沒喝⋯

沒空喝

砰砰

神仙難救

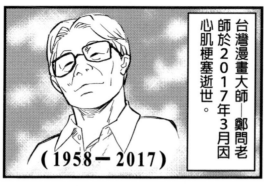

台灣漫畫大師——鄭問老師於2017年3月因心肌梗塞逝世。

(1958－2017)

紀念鄭問

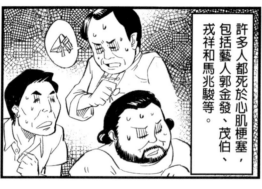

許多人都死於心肌梗塞，包括藝人郭金發、茂伯、戎祥和馬兆駿等。

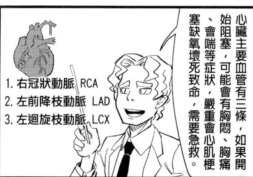

心臟主要血管有三條，如果開始阻塞，可能會有胸悶、胸痛、會喘等症狀，嚴重會心肌梗塞缺氧壞死致命，需要急救。

1. 右冠狀動脈 RCA
2. 左前降枝動脈 LAD
3. 左迴旋枝動脈 LCX

比起急救，平常保養更重要，盡量不要讓自己有【三高】——高血壓、高血糖和高血脂，並適當運動保健預防喔！

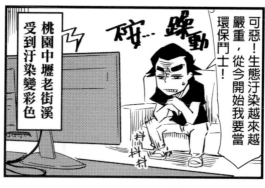

環保鬥士

我沒看到

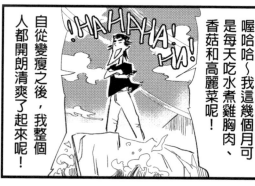
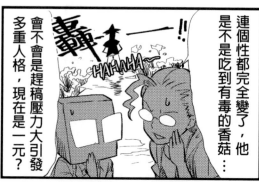

兩元減肥

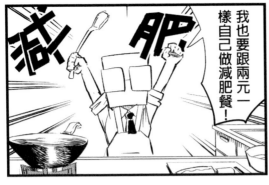

東施效顰

完成品

神犬哈哈

我叫哈哈，是隻殘暴冷酷的哈士奇，負責駐守家裡。

很多人類想用愚蠢的小把戲誘惑我離開崗位，但我都成功驅離他們。

看陽

我的主人雖然很久很久才回來一次，但他是最棒的。

哈哈，我回來了！有好料喔！

汪！汪！汪！

我買了你最喜歡吃的罐頭喔，哈哈，好癢喔！

最強職業

永生不死

失智症

婆婆忘記回家的路、吃過早餐和不久前說過的話,可能有罹患失智症,建議做進一步的腦部診察。

要做哪些檢查?

要抽血、心理測驗、腦部影像學評估等,以及要看是否有酗酒、營養不良、重金屬中毒或頭部外傷。

有啥方式可以改善嗎?

多動腦、維持身心健康、睡眠足、多運動、和部分藥物可以幫忙。

謝謝崔醫師,我知道了。

金牌好店

基層苦

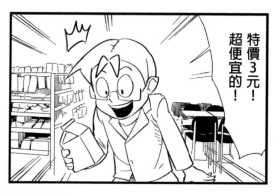

補充：【歹勢】是台語，代表不好意思或抱歉。

特價三元

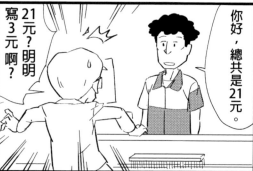

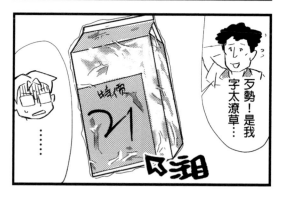

加班費

各位記者，本院因應一例一休政策，以後加班都給加班費！

哇！金院長你真是好老闆！

你醫院員工真幸福！

補充：【阿長】是對護理長的簡稱。

哇！學姊你有聽到嗎？院長說以後我們加班有加班費耶！

......

欣怡為啥悶悶不樂？大家以後會有加班費了耶。

阿長，這死光頭一定會要我們先假裝打卡下班再回去加班，哪會有啥加班費啊？

是嗎?!

眼神死——

跟市長熟

我是醫學中心的外科主任，我跟市長很熟喔！

是嗎？你跟市長很熟？

我看是裝熟吧，酒駕就是不對，別扯那些五四三。

柯、柯P?!

老崔謝謝你保我出警局。

小事。不過丁主任我不是跟你說過了喝酒會傷身失眠，而且絕對不能酒駕嗎？

我也知道喝酒傷身，可是不喝酒傷心啊哈哈哈！

喔？很多人酗酒其實都是有焦慮症或憂鬱症作祟，藉酒精來麻痺自己，你來看診看看吧。

哈哈，老崔你別亂講，我哪有憂鬱症和酗酒啊?!我只是偶爾品酒一下而已。

打手勢

我有酗酒、我有憂鬱症！我明天立刻去掛你的診！

63

金老大！醫學生聯署已經破百份了，為什麼院方仍要強行進行不合理要求！

百文不如一劍

你的愚蠢真是百聞不如一見，誰理你們啊！

……

你也太霸道了吧！

金院長三思，是否可暫時收回不合理之成令？

收、收回！

驚!!

院長真是英明神武，果真【百文不如一劍】。

!!

林醫師我們已經畫了六百多則漫畫,你哪來這麼多靈感啊?

對啊!有些感覺是真實發生的案例耶!!

不可說

神祕黑衣人出現

嘿嘿,我偷偷跟你們說,其實漫畫大部分都是真實故事,靈感來自於現實中的ㄊ—

救ㄊ啊~!

林醫師寫了一個ㄊ字,是指臺大醫院?桃園療養院?還是台中的中國醫藥大學附設醫院?

這幾個注音都是ㄊ開頭啊...

搞不好他只是想寫「他X的」。

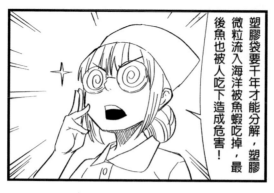

塑膠袋要千年才能分解，塑膠微粒流入海洋被魚蝦吃掉，最後魚也被人吃下造成危害！

塑膠袋

善加利用環保袋可以達到:
1.重複使用（Reuse）
2.替換塑膠袋（Replace）
3.減少垃圾（Reduce）

哇！雅婷環保的知識真是豐富！

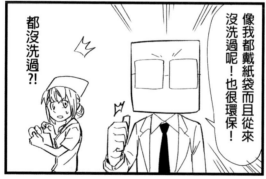

像我都戴紙袋而且從來沒洗過呢！也很環保！

都沒洗過?!

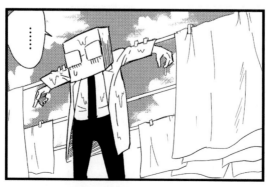

……

林醫師與大家相約看電影。

夕勢小遲到，走吧！

喔！

一成不變

林醫師與大家相約吃大永福快炒

我餓扁了，走吧！

喔喔！

林醫師與大家相約動漫展。

GO!GO!

……

他每天都穿一樣的醫院也瘋狂T恤耶……

莫非沒錢買衣服？

聽說現在醫療崩壞，他是不是所有身家都投入動漫創作啊？

急診急救

謝天

外科開刀

爸爸！

內科治療

爸爸你還活著真是太好了！一切都是老天爺的保庇！

火災幹嘛跑

丁丁主任！不要再喝酒了，再不跑火就要燒過來了！

這邊是燒燙傷病房，火災幹嘛跑？

你醉了。

薩隆隆隆...

越線受罰

哇!

雷亞你幹嘛突然緊急煞車!
害我摔車,明明是綠燈!

歐羅冷靜,我也是
千百個不願意啊!

因為地上寫【越線
受罰】,我就不敢
越線了!

你腦殘喔!那
是指紅燈時候
啦!

越線受罰

腎不好少楊桃

爸爸，你住院洗腎辛苦了，吃點水果補補身子，這是有機楊桃和番茄！

千萬注意！人體鉀離子在腎代謝，腎不好的人吃高血鉀水果像楊桃或番茄要小心毒性，不然可能會心律不整或死亡喔！

搶奪原因

金魚腦由來

雷亞，你知道為何大家都說你是「金魚腦」嗎？

嗯…我也不知道耶，可能是因為金魚很可愛？

是因為你的記憶力很差啦！像金魚一樣只有短短幾秒！

哪有這回事？!我都記得晚餐吃雞排、中餐吃雞腿、早餐吃滷肉飯！

1~2~3~4~5~6~7秒

雷亞，你知道為何大家都說你是「金魚腦」嗎？

嗯…莫宰羊耶，可能是因為金魚很好吃？

補充：【莫宰羊】是台語【毋知影】，意思是不知道。

總管交接

打翻水杯

弄丟鑰匙

愛買飲料

飲料

←飲料

櫃台交接

歡送櫃台總管艾利

補充：原來雷亞診所的櫃台總管是由艾利擔任，於2017年離職，交班給婷婷大大。

保健食品

端午節連假

端午連假

一般人

什麼?!老闆你說端午連假有一天要上班，你有沒有人性啊！

醫療人員

什麼?!學長你說端午連假連續值班有一天沒訂到飲料，有沒有人性啊！

於是空白

【於是空白】是一位活潑美麗的護理師畫家，今天我們很榮幸能在本單元採訪他。

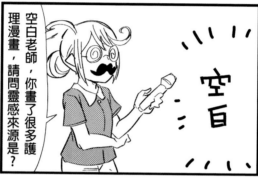

空白老師，你畫了很多護理漫畫，請問靈感來源是？

空白

恩恩，原來如此⋯是日常的工作經歷和生活點滴啊⋯

你根本在自言自語啊!!而且你還搶了我的旁白工作！

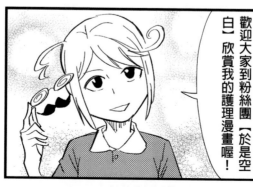

歡迎大家到粉絲團【於是空白】欣賞我的護理漫畫喔！

78

實話魔鏡

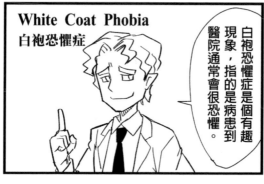

White Coat Phobia
白袍恐懼症

白袍恐懼症是個有趣現象，指的是病患到醫院通常會很恐懼。

比方說在家量血壓都正常，到醫院量血壓會增加許多。

150/90

血壓計↗

白袍恐懼症

或是原本乖巧的小孩，到醫院就開始鬧脾氣哭泣。

這現象原因都是害怕到醫院被打針、被診斷有病或被告知壞消息所致喔。

李醫師有壞消息，你健保申報被刪十幾萬喔!!

你說什麼?!

白日雨學妹，活潑又熱愛電玩和漫畫，創作許多生動漫畫，有FB【白袍恐懼症】。

白日雨學妹

有一天白日雨學妹去找眼科阿國學長。

阿國學長，朋友說我單眼皮瞇瞇眼沒精神，我想割雙眼皮。

哈哈，好啊。不過單眼皮瞇瞇眼也很好啊！

雙眼皮手術，卍解！

哇！

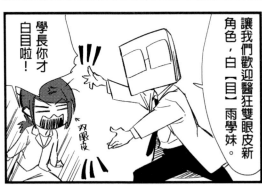

讓我們歡迎醫狂雙眼皮新角色，白【目】雨學妹。

學長你才白目啦！

回心轉意

篠舞醫師登場

變身魔術

蕾雅護理師，我為你的善良和內向沉默神魂顛倒，讓我獻給你神奇的玫瑰魔術！

?!

蕾雅公主，你是我的月亮，請讓我當你的太陽吧！

蕾雅公主兒～不要走啊！

哈哈，月月鳥真巧啊！走路剛好遇到你。

蕾雅公主呢？

這是什麼魔術?!

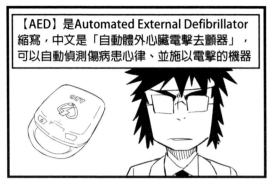

【AED】是Automated External Defibrillator縮寫，中文是「自動體外心臟電擊去顫器」，可以自動偵測傷病患心律、並施以電擊的機器

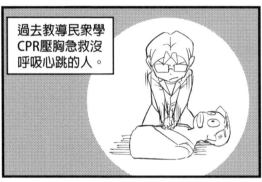

過去教導民眾學CPR壓胸急救沒呼吸心跳的人。

AED

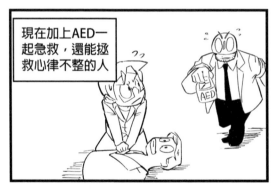

現在加上AED一起急救，還能拯救心律不整的人

但電擊的時候千萬要記得清場，以免誤電到人。

雷醫師，我女兒有陰陽眼，能看到一些靈界的東西！

陰陽眼

這有可能是種幻覺，那妹妹你都看到什麼？何時會看到啊？

！！！

像現在…我就看到你背後有位—

此人怕鬼

哇哈哈哈哈！妹妹你真是會開玩笑啊！你要不要一本【醫院也瘋狂】啊？

86

恐慌症

急診心電圖、X光和抽血等檢查都正常，你的過度換氣和心悸建議去精神科評估。

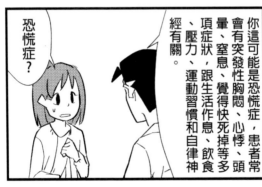

你這可能是恐慌症，患者常會有突發性胸悶、心悸、頭暈、窒息、覺得快死掉等多項症狀，跟生活作息、飲食、壓力、運動習慣和自律神經有關。

恐慌症？

藥物能有效改善和預防發作，但調整生活作息、適當紓壓和規律運動也很重要喔！

謝謝崔醫師！

我曾經是個窮小孩，每天只能羨慕隔壁小胖吃飽穿暖還吃冰淇淋。

同一舞台

我相信人定勝天，長大後開始半工半讀，努力向上。

努力多年後，我總算擺脫窮人生活，與那位有錢小胖站在同一舞台！

……

是，龐總！我馬上幫你擦！

啊，小陳我鞋子被冰淇淋弄髒了，幫我擦鞋。

阿彌陀佛，這位施主行行好，買枝愛心筆救救凝老人吧！功德無量、庇蔭子孫，阿門。

凝心筆

抱歉，我只是在醫院外面休息一下，等等還有重要事情，沒啥太大興趣…

你這人太沒愛心了！你知道你只要花幾百元買一枝愛心筆，就可以救活多少人嗎?!

呃…我是不太知道買愛心筆能救多少人，但我知道我等等去開刀至少能救活一個人。

竟然是加藤醫師?!

太好了！早餐和中餐都還沒吃，至少有晚餐！

病房點的熱騰騰豪華海陸披薩到了！

冷掉披薩

有病人需要急救！……

病床999！病床999！

我的披薩…

雷亞醫師真善良，一邊急救病患還一邊流淚…

嗚嗚~

知道你去救病人，幫你偷留幾片下來！

嗚嗚，這披薩雖然冷掉，但吃起來心裡好溫暖！

90

罵錯人

這位小姐，你怎麼可以用包包佔博愛座，雖然博愛座人人都能坐，但是你前面就有一位拿拐杖的阿伯啊！

阿伯不好意思！我們在玩手機沒有看到你！

阿阿，年輕人還是謝謝你。

啊！是他們放的，罵錯人！

耳鳴原因

呃…報告總醫師學長，你耳鳴的原因，我建議先看外耳道或耳膜有沒有發炎……

…月月鳥學弟你的鑑別診斷只有一種？你那麼有把握？

呃！其實耳鳴很多可能，包括噪音受損、老化、耳屎填塞、梅尼爾氏症、心血管疾病、壓力大、憂鬱或失眠都有可能！

哼，這還差不多，你會成為好醫師的。

呼～壓力山大啊…

求錢財

下跪理由

求明牌

樂透

求愛

求饒

算盤

大老邏輯

老金，健保砍藥價醫院賺錢變少，怎辦？

哼，院內原廠藥改台廠藥，另外減少醫護人員薪水！

老金，醫護紛紛離職走，人力不足，怎辦？

哼，叫剩下的人加倍工作，實習醫護單獨照顧病人！

老金，現在沒離職的醫護都紛紛過勞病倒，怎麼辦？

是嗎？很簡單，我已經想到一個萬全方法可以解決未來所有的問題。

這樣醫院以後都不會有問題了。



禿窮匕現

混帳老爸你在做什麼啊！老媽還在重病你卻跑來花天酒地！

阿一？！

咳咳，你是誰我不認識啊！請不要半路亂認老爸好嗎？

我頭髮那麼多

是嗎？

混帳兒子！你說誰是死禿子啊！看我也把你剃成光頭！！

死禿子。

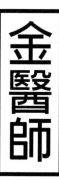

金醫師

補充：金排球，是台語的【不好笑】的諧音，通常用來挖苦別人說的笑話不太好笑。

老金，大家最近都在謠傳說你有一位兒子在本院當醫師耶！

老鄭你不要突然出現啦！騙人的啦！你看院內還有哪位醫師姓金嗎？

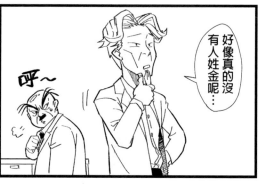

好像真的沒有人姓金呢⋯

呼～

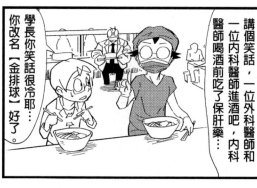

講個笑話，一位外科醫師和一位內科醫師進酒吧，內科醫師喝酒前吃了保肝藥⋯

學長你笑話很冷耶⋯你改名【金排球】好了。

96

真笑話

本則由郁婷協力繪畫製作

有一天，外科醫師和內科醫師走進了一間酒吧

小李，你剛剛吞了啥藥？

保肝藥，避免喝酒造成肝炎，你要嗎？

我們外科醫師早就沒肝了，免了

有這回事？

朱小妹是病理科主治醫師，學識淵博又可愛天真。

朱小妹醫師登場

很多人不知道病理醫師在做什麼，他們主要評估病人的組織病理變化。

哇！這個人的心臟切片有隻維尼熊！

除了念一堆書之外，他們還要很辛苦的做組織切片。

朱小妹醫師，一隻斷掌上菜了喔！

磨刀霍霍

好！我馬上就來料理（X）處理（O）

雖然病理科醫師沒在臨床第一線，但也相當辛苦。

新的兩道菜，乳房腫瘤和大腸癌喔！

不要再來啦！我切不完了啦！

刷刷刷刷刷刷

認肉高手

電玩影響力

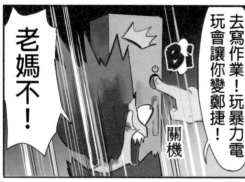

老媽不！

去寫作業！玩暴力電玩會讓你變鄭捷！

關機

如果說玩英雄聯盟會變鄭捷……

我之前玩大富翁也沒變成郭台銘啊！

成癮原因

本則為彩色重製版

打卡打臉

103

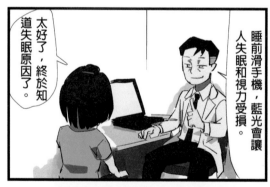

睡前滑手機，藍光會讓人失眠和視力受損。

太好了，終於知道失眠原因了。

感冒記得戴口罩

雷亞你腳扭傷，應該要熱敷才能清除瘀血。

好，等等來熱敷。

冰敷熱敷

雷亞你弄錯了啦！要冰敷才能減少疼痛及出血啊！

什麼?!不是該熱敷嗎?!

你說他因為不知道要熱敷還冰敷就泡溫水浴?

對，他腦袋好像不太正常，可能跌倒中有撞到頭喔。

好舒服~

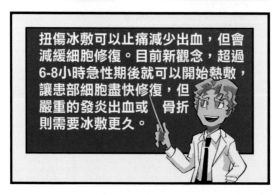

扭傷冰敷可以止痛減少出血，但會減緩細胞修復。目前新觀念，超過6-8小時急性期後就可以開始熱敷，讓患部細胞盡快修復，但嚴重的發炎出血或骨折則需要冰敷更久。

眼睛好癢...

兩元你這是乾眼症，建議適當休息，乾澀時可以用溫濕毛巾敷臉或點人工淚液喔！

我不想點藥，有沒有比較天然的方式？

這個...有是有...但不是每個人都能承受喔！

來吧！我是啥都不怕的男子漢!!

疼痛讓淚水分泌多一點就比較不會乾了。

痛痛痛!!

107

大家好，長期高血脂會增加心血管疾病風險，如有高血脂，建議先飲食控制搭配運動，若不行可考慮服用適當降血脂藥物。

如假藥事件中的「冠脂妥」

請問李醫師，那要如何辨別藥物真假呢？

問得好，就讓我

就讓我這專業藥師米88來為大家說明吧！

啊!!

砰!!

這次偽藥事件是基層藥師眼尖發現通報，不肖人士把其他藥物包裝成冠脂妥的樣子，混入編號MV503的冠脂妥藥物中以假亂真。

嗚嗚我的藥是編號MV503耶！我吃到假藥了要死了！

不要擔心，MV503藥物並不都是假的，可以利用藥物包裝上的字體來分辨，即使吃到假的，目前成分驗出是另外一種降血脂藥物，免緊張！

108

看見台灣：紀念齊柏林導演

本則由郁婷協力繪畫製作

齊柏林導演利用空拍技巧拍出紀錄片【看見台灣】

片中展現出台灣的美麗景色與污染哀愁，呼籲大家愛惜這塊土地。

但天妒英才，齊柏林導演在拍攝【看見台灣二】時因故墜機身亡。

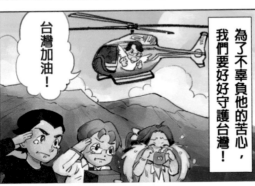

為了不辜負他的苦心，我們要好好守護台灣！

台灣加油！

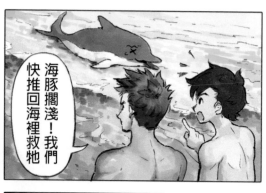

本則由郁婷協力繪畫製作

鯨豚擱淺

海豚擱淺！我們快推回海裡救牠

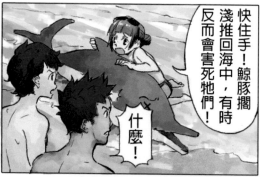

快住手！鯨豚擱淺推回海中，有時反而會害死牠們！

什麼！

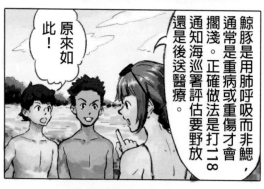

鯨豚是用肺呼吸而非鰓，通常是重病或重傷才會擱淺。正確做法是打118通知海巡署評估要野放還是後送醫療。

原來如此！

110

給你點顏色瞧瞧

加藤我受夠了你這爛好人！爛病人就讓他自生自滅吧！

我身為一位醫師，救人是我的職責！

笨蛋！看來我不給你點顏色瞧瞧你是不會開竅的！

誰怕誰！看我也給你點顏色瞧瞧！

學長吵架了！

緊張 緊張 緊張

學長們有事好說啊，不要動不動就說要給對方點顏色瞧啊！



碰！

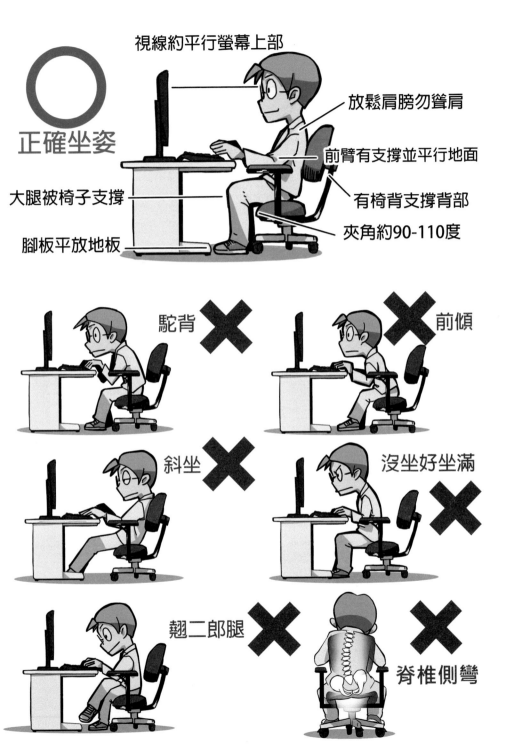

視線約平行螢幕上部

放鬆肩膀勿聳肩

正確坐姿

前臂有支撐並平行地面

大腿被椅子支撐

有椅背支撐背部

腳板平放地板

夾角約90-110度

駝背 ✖

前傾 ✖

斜坐 ✖

沒坐好坐滿 ✖

翹二郎腿 ✖

脊椎側彎 ✖

金漫獎

台灣漫畫最高榮譽

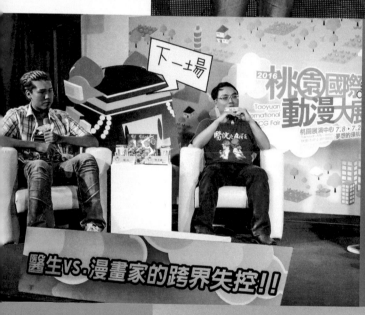

下一土場

醫生vs.漫畫家的跨界失控！！

桃園國際
動漫大展

本土原創漫畫推廣

2016新北市

漫畫徵件競賽頒獎典禮

新北市動
漫競賽

感謝各界獎項肯定

粉絲簽書會

感謝大家熱情支持

出訪國外
國際交流

為台灣在國際爭光

當選十大
傑出青年

努力改善台灣社會

【團結】
- 作者：土撥高
- 臉書粉絲團：大撥露 Tappl's Artwork
- https://www.facebook.com/TapplG

[感謝賀圖]

- 贈圖者：小蘭
- 臉書粉絲團：Ran ／小蘭
- https://www.facebook.com/tachi.ranchan

[感謝賀圖]

- 贈圖者：空白 (護理師)
- 臉書粉絲團：於是空白 -
- https://www.facebook.com/SonogoKuuhaku

[感謝賀圖]

- 贈圖者：米八芭（藥師）
- 臉書粉絲團：白袍藥師 米八芭
- https://www.facebook.com/Hmebaba

[感謝賀圖]

- 贈圖者：白日雨（醫師）
- 臉書粉絲團：白袍恐懼症
- https://www.facebook.com/iatrophobia

[感謝賀圖]

- 贈圖者：小實學姊（急診醫師）
- 臉書粉絲團：急診女醫師其實.
- https://www.facebook.com/emergencygirl

什麼！醫狂要出了了？

不可以撕雷亞叔叔的書哦

- 贈圖者：Yuting 郁婷
- 臉書粉絲團：Story of Cloda
- https://www.facebook.com/cloda02233

醫院也瘋狂2
元氣滿百2017
LINE貼圖下載 NT$30

[推薦書籍]

《 不焦不慮好自在 : 和醫師一起改善焦慮症 》

林子堯、王志嘉、曾驛翔、亮亮 等醫師著

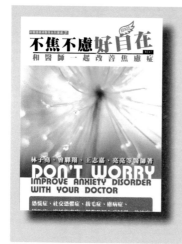

　　焦慮疾患是常見的心智疾病，但由於不了解或偏見，讓許多人常羞於就醫或甚至不知道自己得病，導致生活品質因此受到嚴重影響。林醫師以一年多的時間撰寫這本書籍。本書以醫師專業的角度，來介紹各種焦慮相關疾患（如強迫症、恐慌症、社交恐懼症、特定恐懼症、廣泛型焦慮症、創傷後壓力症候群等），內容深入淺出，希望能讓民眾有更多認識。

定價：280 元

《 你不可不知的安眠鎮定藥物 》

林子堯 醫師著

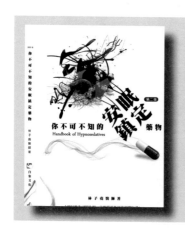

　　安眠鎮定藥物是醫學上常見的藥物之一，但鮮少有完整的中文衛教書籍來講解。林醫師將醫學知識與行醫經驗融合，撰寫而成的這本衛教書籍，希望能藉由深入淺出的文字說明，讓民眾能更了解安眠鎮定藥物，並正確而小心的使用。

定價：250 元

購買書籍可至金石堂或博客來等網路書店購買，
如要大量訂購，可與 laya.laya@msa.hinet.net 聯絡

[推薦書籍]

《向菸酒毒說 NO!》

林子堯、曾驛翔 醫師著

　　隨著社會變遷，人們的生活壓力與日俱增，部分民眾會藉由抽菸或喝酒來麻痺自己或希望能改善心情，甚至有些人會被他人慫恿而吸毒，但往往因此「上癮」而遺憾終身。本書由兩位醫師花費兩年撰寫，內容淺顯易懂，搭配趣味漫畫插圖，使讀者容易理解。此書適合社會各階層人士閱讀，能獲取正確知識，也對他人有所幫助。

定價：250 元

《輝煌詩歌》

朱振輝 (朱道弘) 著

　　朱振輝老師罹患嚴重的思覺失調症，領有重大傷病卡，但多年來他沒有放棄人生希望，他將痛苦經歷昇華成創作的動力與養分，創作出許多好的作品，得過許多獎項，包括舞劍壇文學獎、香港青年文學獎以及身心障礙者最高榮譽「金鷹獎」等。朱老師不僅是一位文學好手，更是一位偉大的生命鬥士，被台灣媒體譽為是台灣的 John Nash。

定價：250 元

購買書籍可至金石堂或博客來等網路書店購買，
朱振輝老師個人詩集，可與 poemtyjesige@gmail.com 聯絡

網路術語

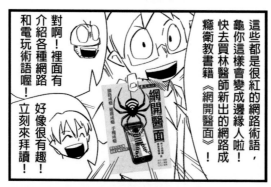

《網開醫面》

網路成癮、遊戲成癮、手機成癮必讀書籍

林子堯醫師及謝詠基醫師著

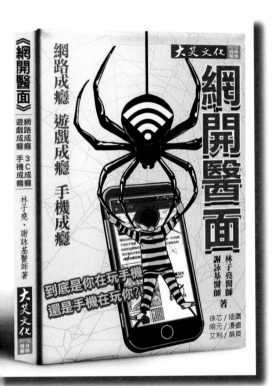

定價：300 元

網路成癮是當代一大問題，不管是在搭車、上課、或是吃東西時，你「抬頭」環顧四周，常會發現身邊盡是「低頭族」。隨著科技進步，網路越來越發達，使用的人數也與日俱增，然而網路雖然帶來許多便利與聲光娛樂效果，但過度依賴或使用網路產生的相關問題也越來越嚴重，這幾年來我鑽研了許多網路成癮的知識，也和許多醫界先進、電玩遊戲公司與遊戲玩家們請益學習，因此花費了長達四年的時間才出版，希望對大家能有所助益。

購買書籍可至金石堂或博客來等網路書店購買，
如要大量訂購，可與 laya.laya@msa.hinet.net 聯絡

【故事仍會繼續】
作者：土撥高
臉書粉絲團：大撥露 Tappl's Artwork

賀醫狂FB粉絲人數破五萬！

大撥露
2017.07